KB139091

지금까지 쌓아 놓은 선은 허물지 않고,
거기에서 자유로운 선을 찾아 나가요.
당신의 자유를 응원합니다.

_____ 님께

_____ 드림

Drawing Odyssey ①

일 년 전 오늘,
붓을 처음 잡았습니다

베레카 드로잉 오디세이

권미소
금정화
김효자
김희숙
박재희
손상신
손순효
원지연
유지현
유진희
이규혁
이지홍
이진희
전미정
정민경

메종인디아

Contents

가을

겨울

그리고 다시 봄

에필로그

기획편집자의 글

작가소개

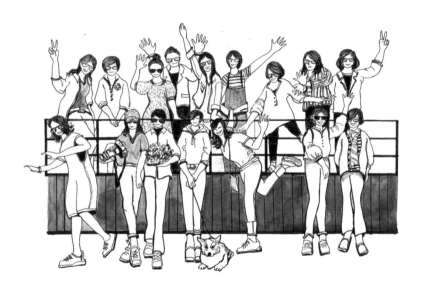

권미소

드로잉(Drawing), 그로잉(Growing), 모든 것이 기적이다.
어린 시절부터 미술에는 소질이 없다고 생각했다.
그런 내가 그림을 그리기 시작하고, 전시까지!
여전히 미완성이지만,
'베레카 드로잉 오디세이'와 함께여서 모든 것이 가능했다.
방배동에 이사 와서 신비로운 곳을 발견했다.
메종인디아, 그곳은 마치 마법에 빠져 있는 듯했다. 그 마법
속에서 드로잉 팀을 만났다. 언제나 더불어 살아가기를 바라며
첫 이야기는 말과의 동행으로 시작했다.
나에게 드로잉은 신비로움, 그리고 사람들과 함께하는 것이다.

금정화

언젠가부터 사진 속의 내가 좋았다.
시간이 지나니 글 속의 나도 좋더라.
이젠 그림 속의 내가 궁금해졌다.
그래서 시작했다. 그녀들과의 그림수다를.

김효자

드로잉은 나를 매일매일 행복하게 해 준다.

김희숙(라라조이)

인생의 그림 안에서 내가 살았다.

이제 인생이 내 그림 안에 들어올 차례다.

박재희

마음 한 구석에 묻어 두고 동경했던 미술을

다시 시작하니, 기쁘다.

인생을 열심히, 풍요롭게 사는 50대가 된 것 같다.

다시 걸어가는 이 길 위에서 천천히 한 걸음 한 걸음 나아간다.

손상신(베레카)

나에게 드로잉은…, Freedom!

끝없이 나를 찾아가는 여행이다.

'베레카 드로잉 오디세이'는

나의 길을 찾아가는 끝없는 여행의 동반자다.

손순효

지치고 힘든 일상 속 쉼표 같은 시간,

휴식 같은 사람들과 함께하는 드로잉.

기분 좋다!

원지연

산만한 나를 집중하게 해 주는 고마운 작업, 드로잉.

결과에 집착하지 않을 나이에 드로잉을 만나서 신난다.

세상이 말한다.

"제발 나를 그려 줘!"

유지현

나의 인생에서 일어나는 모든 일에는 이유가 있다고 생각한다.

그것이 좋은 일이든 나쁜 일이든.

하물며 이렇게 좋은 사람들과 드로잉이라는 행복한 시간을

보내는 것임에야! 나를 운명처럼 이끈 메종인디아에서 운명처럼

베레카 님을 만나 이유 있는 전진을 했다.

유진희

항공사에서 일하며 공항에서 수많은 사람들을 만난다.

여행에 설렌 사람, 떠나는 사람을 배웅하는 사람,

여행을 마치고 온 사람 등 다양한 사람들이 공존하는 곳.

공항에선 역시 여행을 떠나는 사람이 제일 기분 좋다.

늘 여행하는 마음으로 살고 싶은 나의 부캐는 작가다.

혼자서만 그려 봤던 그림이

'베레카 드로잉 오디세이'를 만나면서 빛을 보게 되었다.

부족함을 채워가는 과정이지만

내 가슴에 드로잉 '꽃'이 피었듯이

보는 사람들에게도 '꽃'이 피어나길 바라는 마음으로

드로잉 여행을 하고 있다.

이규혁

무한한 가능성을 지닌 10대들이 마냥 부러운, 꿈 많은 젊은 아재.
늦게나마 취미로 창작활동을 하며 이따금씩 마주하는 내 안의
끼에 낯설지만 적응해 가는 중이다.
드로잉은 말 그대로 '드로(draw) 잉(ing)', 즉 현재를 그린다.
당시의 내가 투영되어 드로잉이 완성되고 그렇게 모여진
작품들은 나의 작은 역사가 된다. 일기도 쓰지 않고 SNS도
하지 않지만 다행스럽게도 드로잉으로 나를 남겼다. 그 당시의
나를 담을 수 있었던 유일한 공간, 드로잉에서 나의 소서사시가
시작된다.

이지홍

그린다는 것은 본다는 것이다.
대상을 정성껏 바라보는 것만큼 애정이 생기고
그 마음과 시선이 고스란히 그림에 담긴다.
세상을 향한, 그리고 나를 향한
나만의 따뜻한 시선이 필요한 순간
드로잉 오디세이가 출발했다.

이진희(청강)

호기심은 많지만 실행은 좀처럼 못했던 나.

잘 할 수 있는 것과 좋아하는 것을 잘 몰랐던 나.

이제는 '나를 알아 가고 있는 나'를 응원한다.

조금은 낯선 시선으로 사진 찍기를 좋아한다.

요즘은 드로잉 소재를 찾기 위해 사진을 찍으러 다닌다.

'베레카 드로잉 오디세이'를 통해서 시작한

소소한 도전들이 쌓이고 쌓여

작은 성공과 새로운 인연으로 행복한 마음이 충만해졌다.

그런 행복감이 서서히 사그라질 때쯤 다시 새로운 도전이 눈앞에

다가왔다. 기대와 두려움이 나를 갈등하게 했던 날들이었다.

하지만!!!

두려워하기보다 '일단 해 보자' 하는 마음으로,

부족하지만 내 삶이 멋있어지는 과정이라 생각하며

나의 마음을 글과 그림으로 표현해 본다.

전미정

일주일에 하루
나에게 주는 힐링 시간, 드로잉!
사람들과 어울려 하나하나 그려낼 때마다
신나고 행복하다.

정민경

반복되는 무료한 일상에,
매주 한 번이었지만
드로잉과 함께 여유와 즐거움이 찾아왔다.

나는 날라리 작가인가
- 선을 허물다

손상신(베레카)

"베레카 작가님은 마음만 먹으면 휘리릭 그려내시잖아요."
전시장에서 만난 어느 작가님이 말했다.
순간 머리가 떵했다.
나는 대충 휘리릭 그려내는 날라리 작가인가?

70×190cm 롤(Roll) 캔버스를 벽에 걸어 놓고
저곳에 어떤 건축물을 담을 것인가,
어떤 선에서 손에 힘을 넣고 빼고,
강약의 느낌은 어디서 멈출 것인가,
잠자는 시간을 빼고는 온통 머릿속에 작품 구상뿐이었다.
전체 콘셉트를 잡는 데 한 달이 걸렸고
펜을 잡고 캔버스 앞에 서서 그야말로
휘리릭 완성했다.

작가님,
이 작품은 휘리릭 그린 게 아니라 한 달 동안 그린 작품이에요.

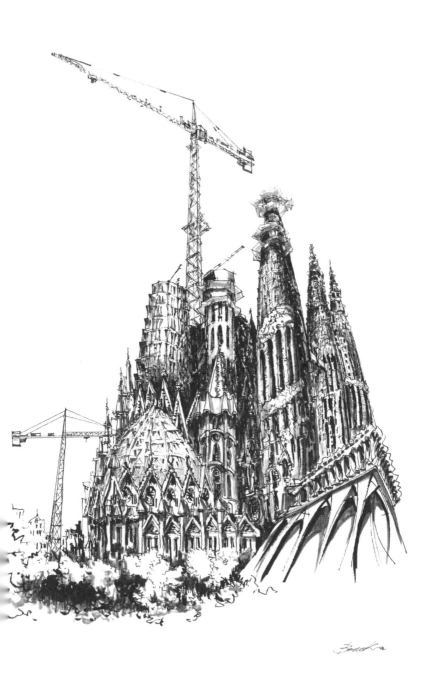

We're Drawing

(봄)

Spring

여행이 더 깊어지고 있었다

원지연

인도-포르투갈 여행에서 돌아와 되새김질
구글 지도를 펼쳐 다시 그곳에 가 보고
낯선 지명을 몇 번씩 읊어 보고
내가 건너던 강의 상류와 하류를 짚어 보며, 그리고 색칠하고….
여행이 더 깊어지고 있었다.

그곳에 두고 온 내가 나에게 손 흔들고 있었다.

그린다는 것

이진희(청강)

초등학교 때부터 미술시간이 싫었다.
준비물이 항상 많았고
무엇보다 시간 안에 끝낸 기억이 별로 없기 때문이다.

나는 고민을 오래 하는 편이라…,
고민을 하다 보면 시간이 부족했다.
그래서 미술시간은 내게 부담되는 시간이었던 것 같다.

많은 시간들이 흘러 다시 붓을 잡았다.
처음엔 입시미술처럼 그리는 법을 배우려고 했다.
하지만 어리석은 일이었음을 바로 깨달았다.
아직도 나는 주입식 교육에 길들여 있구나, 생각했다.

그림을 그리려면 여러 가지 생각할 일이 있다.
무엇을 그릴 것인지
어디까지 표현할 것인지
재료는 어떤 것으로 그릴 것인지
어떤 의미를 전달할 것인지 등등

처음에는 별 생각 없이 모사를 했다.
하지만 따라 그리면서도 나만의 색이 자꾸 드러나는 것을 보며
객관적으로 진지하게 나를 들여다보게 되었다.
나는 어떤 성향인지
내가 좋아하는 색이나 형태는 어떤 것인지
나는 왜 이 선이 안 그려지는지….

자기검열을 마친 지금에야 조금 나를 알아챈 것 같다.
단정한 듯하지만 때론 매우 거칠고
무리에 숨어 있고 싶다가도
어느 순간에는 불현듯 할 말을 다 하고
내가 표현하고 싶은 것이면 더욱 열정이 생기는….

그림 속에 내가 몰랐던 자아가 꿈틀거리고 있었음을 알게 되었다.
드로잉을 통한 자아성찰과 힐링!
드로잉에 대한 두려움이 서서히 작아짐을 느꼈다.

나는 아직도 가끔 생각해 본다.

나는 왜 그림을 그리지?

그러나 이제는 그 이유가 필요해서라기보다는

사유하는 나의 존재를 확인하기 위해 고민한다.

우연인지 필연인지 코로나 시절에 메종인디아 트래블앤북스에서 드로잉 수업으로 좋은 인연들을 만났다. 그리고 드로잉을 계속 즐기고 있다. 표현하고 싶을 때 종이나 캔버스, 아니 그 어디든 그릴 수 있는 용기를 키워 주신 베레카 선생님께 정말 쑥스럽지만 감사의 마음을 전하고 싶다.

버킷 리스트

김희자

자녀들을 다 키우고 노후를 생각하며 작성했던 버킷 리스트에는 배움의 즐거움을 찾는 일들이 늘 있었다.

기회가 닿아 주말 동안 딸과 함께 드로잉을 배운다. 오고 가며 느꼈던 소소한 감정들을 캔버스에 투영시키면서, 지난날 잊고 지냈던 추억들을 꺼내 보는 즐거움을 느끼고 있다. 우울하던 내가 드로잉 덕분에 밝아졌다는 말을 많이 듣고 있다.

전시할 작품인 장미꽃을 그릴 때였다. 미국에 사는 큰딸에게 선물로 보내려고 온 정신을 집중해 그려 냈다. 그런데 큰딸 하는 말. "엄마! 저 꽃이 무슨 꽃이야?"

춘천 드로잉

원지연

가벼운 마음과 즐거움.
인도와 포르투갈 드로잉 덕분에
친근한 내 조국의 건물과 사람들이 다시 보였다.
친근함에 낯섦을 입혀 매력으로 만들기.
드로잉이 내게 준 가장 큰 선물.

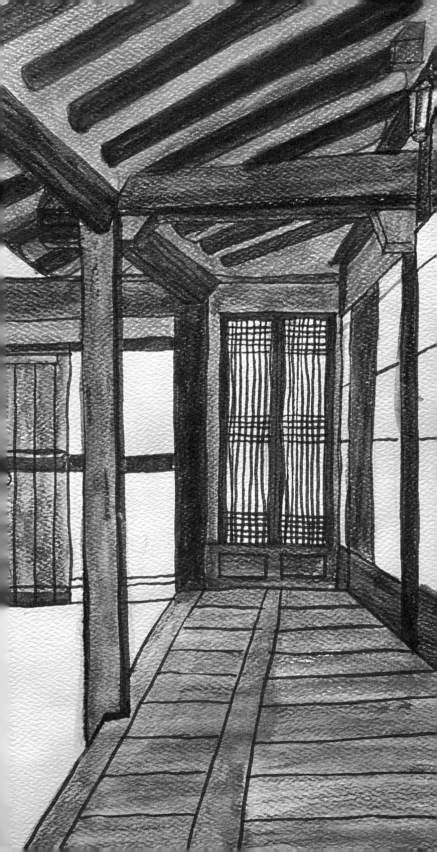

We're Growing

여름

Summer

펜 끝에 번진 전율,
파도가 되어 나를 삼키다

이지혁

"우연이 모이면 필연이 된다."

그림과는 전혀 인연이 없던 지인의 전시회 초대로 제주도에 갔다. 너무 뜬금없는 초대였기에 기대보다는 잠시 둘러보고 제주 여행 이나 할 생각이었다. 적어도 전시장에 발을 딛기 전까지는.

눈앞에 펼쳐진 멋진 정원에 아름다운 수를 놓은 듯한 작품들, 누 구나 꿈꾸던 야외 파티, 그리고 베레카 선생님. 모든 합이 맞아떨 어지며 내 마음 한구석에서 요동치기 시작했다.

게스트로 갔지만 베레카 선생님의 배려로 실로 오랜만에 펜을 들 어 봤다. 펜 끝에 번진 전율이 파도가 되어 나를 삼켰다. 그렇게 드 로잉 팀에 합류하고 나의 작은 역사가 시작됐다. 운명 같은 만남 이었다.

섬세한 펜 놀림에 취하다

이지혁

"그림에는 작가의 영혼이 담겨 있다. 물론 성격까지."

본래 꼼꼼하고 세심한 성격이다 보니 자연스레 내가 쥔 펜의 터치 또한 나를 가리켰다. 나의 완벽주의는 펜을 섣불리 들지 못하게 했고 틀릴까 하는 두려움에 한 선보다는 잦은 선을 사용하게 했다.

어릴 적 잠시 배웠던 데생의 영향으로 세밀한 정밀묘사가 멋이라 느꼈고 나의 섬세함과 부합했기에 그런 그림들을 주로 그렸다. 손 끝에 남아 있던 디테일한 선이 다시금 숨 쉴 때의 짜릿함이란….

드로잉을 만나다

위진희

예상치 못한 일이 벌어졌다.
2020년 6월
가벼운 마음으로 향했던 제주에서
내가 그림을 그리고 있었다.

그림을 그려 내는 순간
나도 모르게 선이 자연스럽게 이어졌고,
뚝딱 그림이 완성되었다.
"선 너무 좋다!"
베레카 선생님 말씀! 그 말씀에 더 용기가 났다.
실은 그 말은 나뿐만이 아니라 시작하는 팀원들에게
통과의례(?)처럼 하신 응원의 말씀이셨다.

심장이 뛰었다.
새벽 밤이었지만 그 공기는 나를 맑게 해 주었고
집중하게 해 주었다.

그날의 느낌을 계속 느끼고 싶었다.
감사하게도 드로잉 팀에 합류하여
그림을 그릴 수 있게 되었다.

그렇게 나의 그림은 시작되었다.

드로잉, 일상 속으로 스며들다

위진희

처음이지만 따뜻한 공간
메종인디아에서 첫 수업이 시작되었다.

조용한 가운데 흘러나오는
음악과 함께
웃음꽃과 함께

함께한 인제 캠핑장, 제주도, 봉선사
어디든 그릴 수 있는 공간이 되었다.

어느새 소지품으로
드로잉 북과 펜을 챙기기 시작했고
내 일상에 드로잉이 들어와 있었다.

제주 드로잉

원지연

전시회라는 무게
제주라는 아름다움
두 가지 설레임이 공존했던
나의 그림

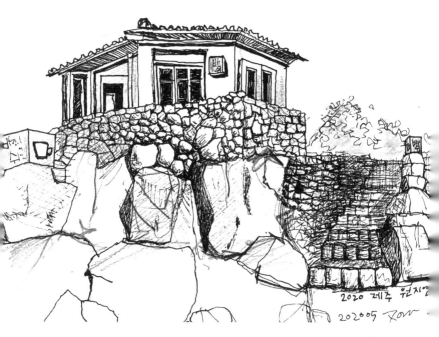

2020 제주 원지연
202005

2006
원지면
면형의 집~

6 원지면
면형의집,
곰솔나무

줄 이야.
떨굴
평원리 품드
햇빛을
안느가 버다
무, 잘도 큰다.

제멋대로인 올틀로 단단한 돌담이 만들어졌다 바람에게 틈을 내준다 사이가 좋다
들여다볼수록 신기하다, 재미있다. 제주 돌담. 2020 원지연.

면형의 집

전미순

"선이 그림 안에서 춤을 추어야 한다."
베레카 선생님은 드로잉을 그렇게 표현하신다.

제주도 천주교 수도원 '면형의 집'에서의 첫 전시!
'베레카 드로잉 오디세이'에서는 늘 기적이 일어난다.
드넓은 유럽식 정원에서 드로잉 작품들과 드로잉 팀이
함께 춤을 추듯 황홀하고 아름다운….

그것은 기적이었다.

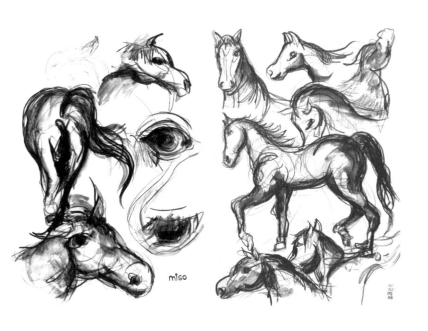

miso

일주일에 한 번

전미정

 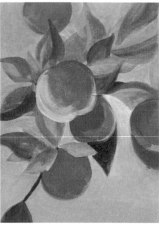

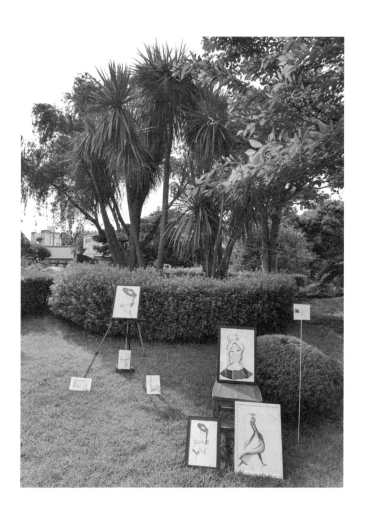

더 이상 전시회는 안 한다

손성신(베게거나)

친구와 제주 여행에서 숙소인 '면형의 집'에 도착했을 때 눈앞에 펼쳐진 정원 풍경은 예술 그 자체였다! 유럽에서나 보던 멋진 정원이었다. 순간 머리를 스치는 생각,
'아!! 여기서 전시를 하자!'

모든 그림이 한눈에 들어왔다.
저기 저곳엔 어떤 그림, 어떤 콘셉트, 이곳엔 이젤을 펼치고 저곳엔 빨래줄 전시를 하고…. 작가별 부스를 생각하고 30분 만에 모든 전시 콘셉트를 다 그려냈다.

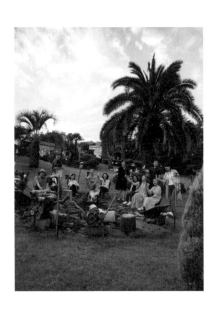

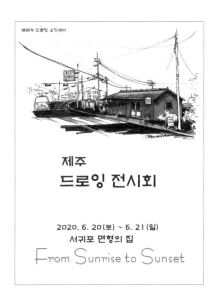

서울로 돌아와 자림에게 물었다.

"3개월 후에 우리 드로잉 오디세이 팀 전시를 제주 수도원 정원에서 할 수 있을까요?"

"네, 할 수 있어요, 작가님!"

1초도 안 걸린 대답!

불덩어리 전사 같은 두 여자가 앞에서 끌고 뒤에서 밀어, 마침내 우리는 수도원 정원에서 화려한 축제를 열었다.

2박 3일 성공적인 전시회를 끝내고 제주공항에서 앞서가는 친구에게 혼잣말처럼 중얼거렸다.

"이제 더 이상 전시회는 안 해!"

"왜?"

"이보다 더 멋지게 할 자신이 없어."

너무 멋지잖아요

김선지

베레카 선생님이 제주의 바람처럼 잠시 머물다
긴 여운을 남기고 떠나셨다.
전날 밤 모닥불 앞에서 그림과 사진에 대한 이야기를 나누었는데,
정원을 그린 드로잉 북을 통째로 주시며 나머지를 채우라셨다.
꽤 두꺼운데, 그 뒤를 어떻게 채울지….
그런데 너무 멋지잖아요.
낙서를 할 수가 없을 것 같아요.

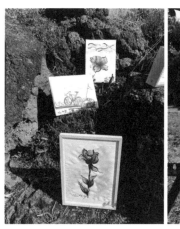
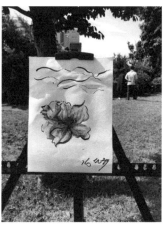

제주도 면형의 집 전시회,
정원 드로잉

아름다운 제주의 자연, 정원 전시장에서
현수막으로 뽐내지 않고
공해가 되지 않도록 땅바닥에 색색의 분필로 그렸던 랑골리.
꿈꾸는 나무, 만다라, 성당, 글자들….
아직도 그날 밤을 생각하면 가슴이 뻐근해지는 감동을 느낀다.

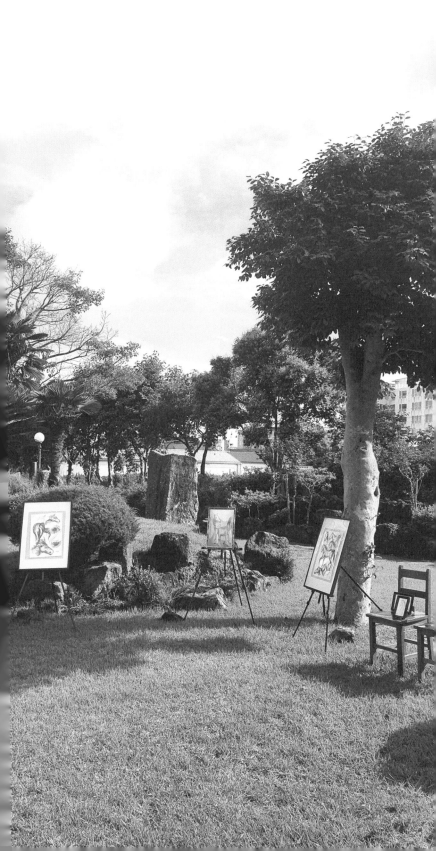

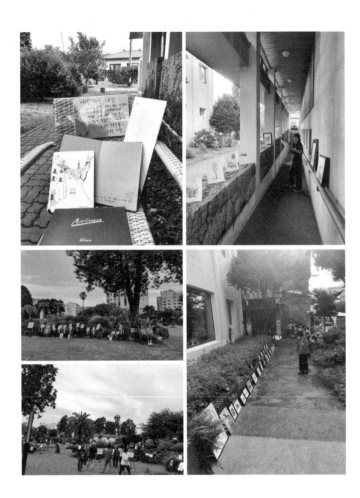

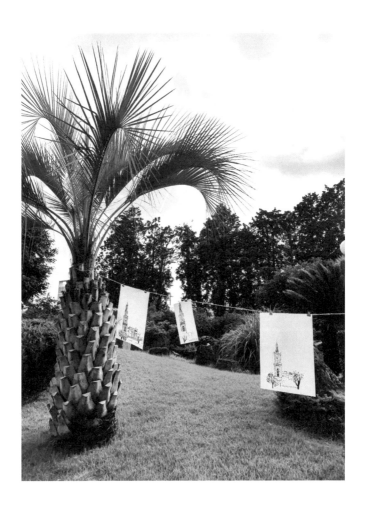

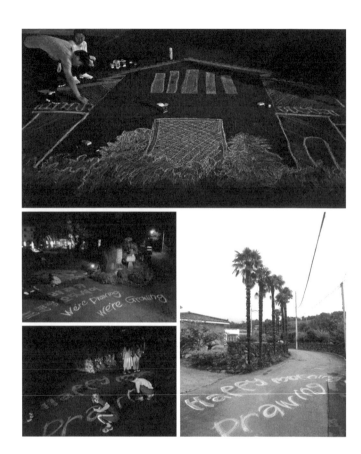

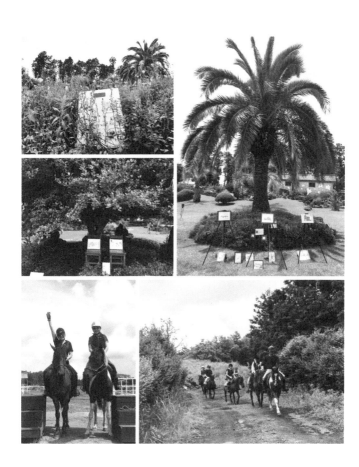

나눔 _ 강정마을
세계평화운동

택선고집(擇善固執).
제주에서 상상을 초월했던
드로잉 전시회를 마치고
작품판매금액 169만 원을 기부했다.
여행하는 곳에 도움이 되도록
나눔을 실천하는 여행자로 성장하기로 했다.

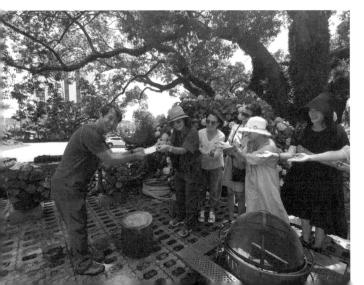

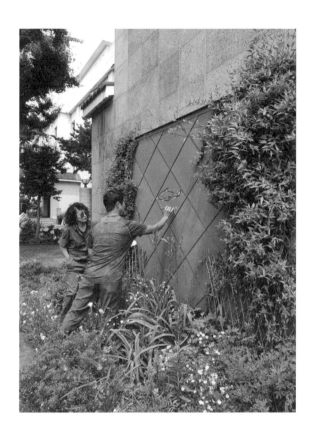

We're Sharing

가을

Autumn

새로운 멋에 눈을 뜨다

이지혁

"현실과 이상의 간극이 멀어지는 순간 매너리즘에 빠진다."

어느 순간 내가 가장 잘 할 수 있다고 생각한 디테일에 한계를 느꼈고 점점 무료해졌다. 섬세하면 섬세할수록 스트레스로 다가왔고 세밀함에 집착하는 나에게 지쳐만 갔다.

우연히 개성 강한 그림을 접하면서 전에 느끼지 못했던 혼란감이 엄습했다. 정형화된 그림만이 멋이라고 여겼던 나에게 틀에 박히지 않는 자유로운 드로잉이 너무나도 멋스러워 보였다.

나를 내려놓고 싶던 찰나에 틀에 박힌 선에서 탈피하고자 노력했지만 그럴수록 그동안 고착화된 습관이 고스란히 드러났다. 현실과 이상의 간극은 너무나도 멀어 보였다. 이상으로 가기 위해서는 나 자신을 버려야 했다.

그 순간 베레카 선생님의 말씀은 나에게 한 줄기 빛처럼 다가왔다.

"쌓아 놓은 선은 허물려 하지 말고 거기에서
자유로운 선을 찾으세요."

꿈이 현실이 되다
(feat. 봉선사 첫 전시회)

이지혁

"잔에 새로운 것을 채우기 위해서는 담긴 잔을 비워야만 하는 것이 아니다. 잔을 키우자."

디테일이란 무기는 따로 쟁여두고 자유로운 선을 찾으려 하니 한결 마음이 가벼워졌다. 순간 인간의 굴곡진 움직임이 떠올랐고 전시회 주제를 다양한 역동성으로 정했다.

처음 접한 아크릴 작업은 그야말로 신세계였다. 색으로 덧입힐 수 있기에 부담 없이 작업할 수 있었다. 또한 의도치 않은 색감이 나오는 등 기분 좋은 변수가 많아서 자유로운 드로잉을 하기에 안성맞춤이었다.

정열적인 댄스, 서핑, 비보잉, 승마, 탱고, 도약, 추락 등 생동감 넘치는 동작들을 모작 시리즈로 작업했다. 거듭해 그릴수록 나의 색깔이 입혀져 가는 느낌이다.

나와는 멀게만 느껴졌던 전시회. 다른 세상 사람들의 전유물이라고 여겼던 꿈이 현실이 되는 순간이었다.

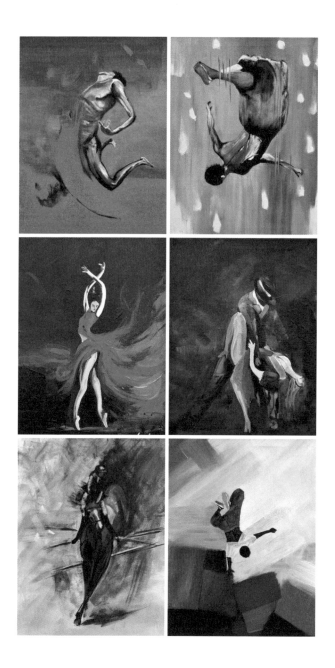

시화 공모전 수상

이지현

"칭찬은 고래를 춤추게 한다."

인도 대사관에서 〈간디 시화 공모전〉을 한다는 소식을 메종인디아 대표님이 전해 주었다. 평소 새로운 도전을 그다지 좋아하지 않는 나는 꿈도 못 꿀 일이었다.

성공적인 봉선사 전시회를 통해 어느새 나는 도전을 즐기는 사람이 되었다. 위기를 기회로 바꾸는 과정에서 자신감이 충만해져 그 에너지를 시화에 쏟아 붓기로 했다.

수상에 대한 강력한 동기와 에너지의 결합은 나에게 무한한 영감을 주었다. 그리고 이 즐거운 도전은 2위 수상이라는 값진 결과를 낳았다. 드로잉이 빚어낸 기적은 어디까지일까.

무취 속으로

이규희

나는 향기가 좋다.

꽃처럼 피어나
향기마저 닮고 싶었던 난
가서 온전 하게 향에
더 이상 향기가 아니었다.

너와 나를 구분짓던
그토록 아름다운 향기로
특별하지 어렵다는 두고
특별함에 처하였는들

선으로 일그러진
발 디딜 곳 하나 없는
연못한 세상에 되안길

뜨라든 향기가 되어서는
탈취(脫臭) 할 수 있는기
나는 가려한다. 무취 속으로

무취야 말로
모두가 보일 수 있는
거룩한 향기 없는들

나는 향기가 좋다

무취 속에서 피어나
그 향기가

그림을 그린다는 것은

위진희

나는 왜
그리는 것을 좋아할까?
베레카 선생님이 항상 하시는 말씀
"나만의 선을 찾으세요."
나의 선은 무엇일까?

9월 첫 전시회
봉선사에서 그 해답을 찾았다.
용수 스님과 함께한 명상에서.

명상은
나에게 집중하는 것
나를 알아가는 것
나를 찾는 것이라고 하셨다.
오로지 나를 들여다보는 것임을.

그림은 명상과 같다.

그림을 그릴 때
종이, 펜, 나 이 세 가지만 존재한다.
나의 선에 집중하면 나만의 그림이 그려진다.
그림을 그린다는 것은
나를 들여다보는 것
나를 표현하는 것이다.
같은 것을 그려도
다른 선, 다른 그림이 나오는 이유가
바로 여기에 있다.

잡념이 많은 나에게
그림은 명상이고
나를 자유롭게 표현해 주는
돌파구다.

숨 좀 쉬자. 숨!

김희숙(1212소이)

내가 어렸을 적에 상상했던
지구 재앙은

지구가 펑!
화산이 지글지글
쓰나미가 깡그리 쓸어버리고
메뚜기떼가 눈 코 입을 다 막아버리고
번개가 번쩍 찍어 내려
땅이 갈라져 세상이 밑으로 꺼지고
혜성 충돌, 동물들의 습격, 원숭이 우끼끼끼 혹성탈출…

근데 넌 누구니?

모두의 코와 입을 막아버린
처음 보는 시나리오
이 영화의 엔딩 크레딧이 길지 않기를

숨이 답답하좌나

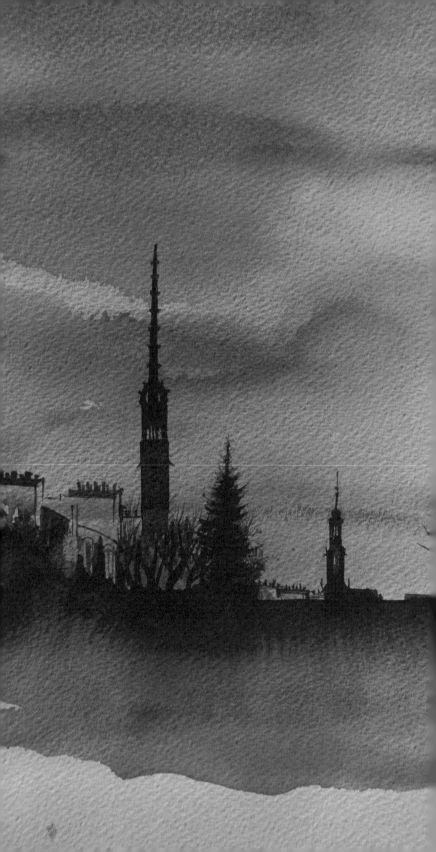

붉은 마음

김희숙(그리고 그이)

붉네요
당신도 그랬나요?

잡았던 손가락 끝- 감촉이 남아 있어요
아주 먼 기억이지만

늘 바라봤는데
흐려지는 뒷모습
글썽이는 걸음
머물지 못하는 눈빛

저는 서 있을게요

여기
우두커니

그러니 가세요
내가 붉으니

자작나무 시리즈

원지연

오래전 그려 놓은 커다란 색면 작업 위에 선들을 그었다.
서 있는 나무들이 들려주는 말을 받아 그렸다.
'여럿이어도 외로워요. 더 희게 빛나면 떠나지 못하는 마음을
위로받을 수 있을까요?'

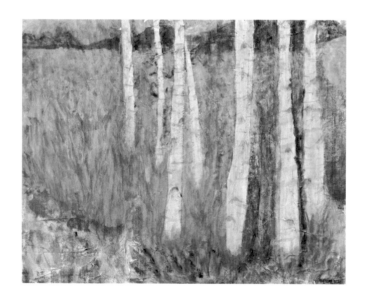

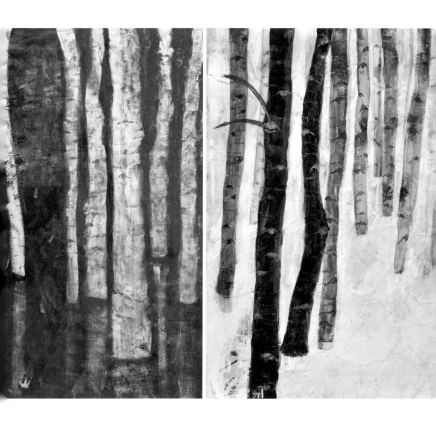

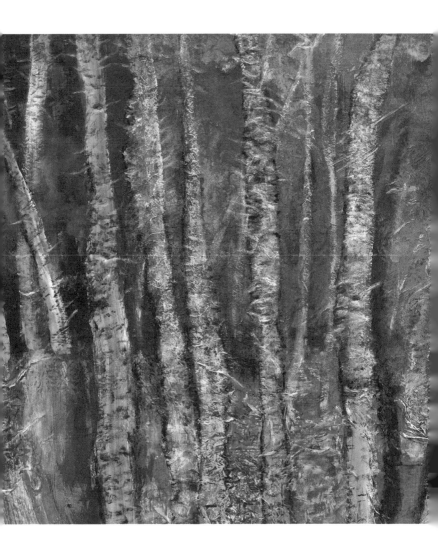

붉은 자작나무

원지연

따스함과 위로, 힘을 주는
빨강이 다가왔다.
'너무 붉으면 위험해.'
나무가 조금 더 힘을 낸다.
사람들이 묻는다. 빨강은 무엇인가요?
붉게 타오르는 노을일 수도,
가을의 붉은 단풍일 수도 있지요.
하지만 활활 타오르는 불일 수도
있답니다.
조심, 조심….

30년 경력, 그만 우려먹자

손성신(배데카)

나는 그림을 전공한 사람이 아니다. 그저 30년 넘게 건축미술로 밥 벌어 먹고 그 자원으로 지금까지 전시회도 하고 그림도 판매하고 작가로서 드로잉과 놀며 활동 중이다.

설계도면을 가지고 수천 건의 건축투시도와 조감도 작업을 하던 시절에, 건축 설계의 마지막 꽃을 피우기 위해서 건축가가 의도하는 대로 맞춰서 그려내고자 나를 뛰어넘어야 했던 그 벽 앞에서 수없이 울던 그 시간들을 기억하자!

두 번 다시 그림 앞에서 울지 않으려면
수천 장의 드로잉 습작을 하자!
부족한 건 배우고 공부하고 노력하자!
지금까지 쌓아 놓은 선을 허물지 말고
거기에서 자유로운 선을 찾아나가자!

펜이 캔버스 위에서 춤을 추는 그날까지.

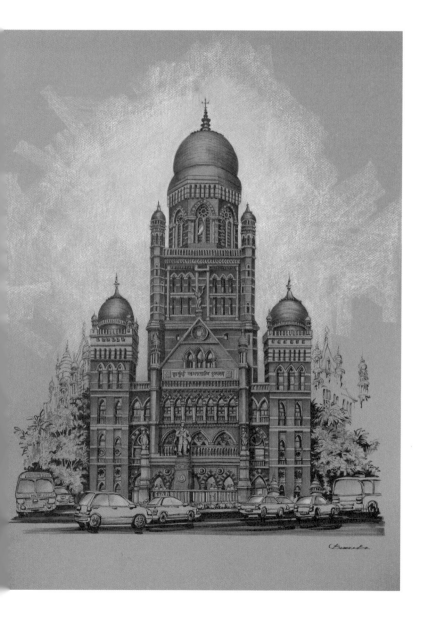

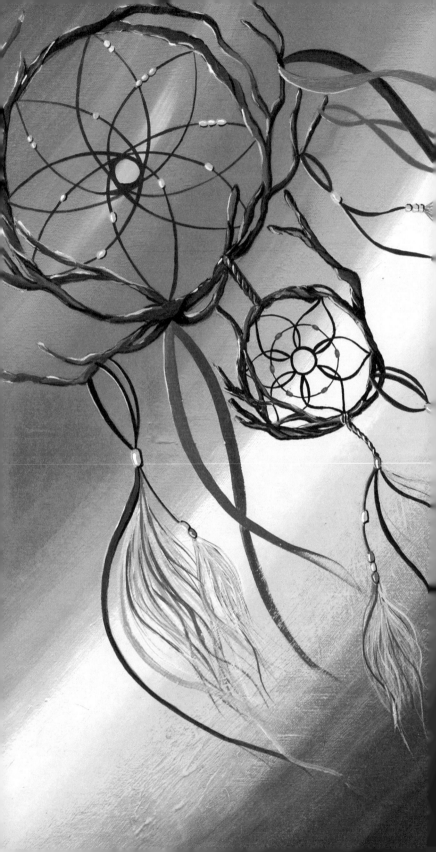

드림캐처, 좋은 꿈

이진희(정경)

악몽을 떨쳐 내고 좋은 꿈을 꾸게 해 준다는
드림캐처!!
드림캐처를 보면 그냥 기분이 좋아진다.

깃털 장식과 바람에 나부끼는 리본이
더욱 기운을 상승시켜 주는 느낌!
지친 일상을 마무리하고 잠들기 전
드림캐처를 보면 좋은 꿈만 꾸게 될 것 같다.

그런 기운 좋은 물건을 캔버스에 그리고
좋은 기운을 나눌 수 있다는 것 또한
행복한 일이다.

매일 좋은 꿈을 꾸고,
아침에 일어났을 때는
무지개처럼 희망찬 하루가 시작되기를,
매일 기분 좋은 일들을 온전히 누리길
바라는 마음으로
드림캐처를 작업해 보았다.

마음에 담아 온 히말라야

위지현

'만년설산을 보며 걷기'라는 버킷 리스트를 실행하기 위해 몇 년 전 감행했던 안나푸르나 트레킹. 열흘 동안 비레탄티와 간드룩, 촘롱을 거쳐 안나푸르나 베이스캠프까지 다녀왔다.

하얀 옷을 입어 어마어마한 위용을 보이던 봉우리들과, 머리 위로 쏟아져 내리던 촘롱의 별들이 아직도 눈에 선하다. 당시 열흘이라는 시간이 너무 짧게 느껴져 다음에는 돌아오는 티켓을 정하지 않고 꼭 다시 오겠다 다짐했다. 그런데 아직도 가지 못하고 그저 시간만 흐르고 있다. 지금은 건강이 허락하지 않아 고산을 오를 수 있을까도 걱정이다.

그러나 히말라야 설산뿐만 아니라 네팔에 대한 그리움은 여전히 가득하다. 마음의 고요함이나 명상의 중요성을 접해서일까. 나는 마음으로 네팔을 만난다. "나를 찾아온 손님은 모두 신이야."라고 말하며 "나마스떼!"로 인사하는 네팔인들. 히말라야를 신으로 여기며 거대한 자연 앞에서 겸손하게 살아가는 그들의 모습을 책을 통해 보면서, 내 안의 신이 당신 안의 신께 인사하는 겸손함을 가지고 살아가고 있는지 스스로에게 물어 본다.

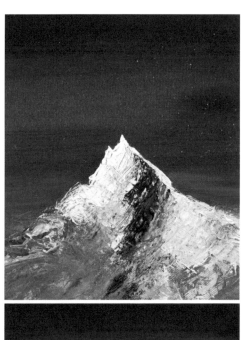

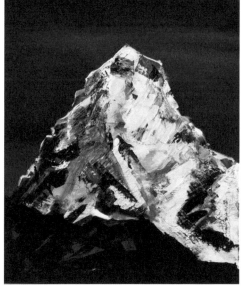

망한 그림은 없다

이지홍

"망했다."

그림을 그리다 보면 나도 모르게 입버릇처럼 하게 되는 말이다. 선이 조금 엇나가기만 해도, 색을 칠하다 물 조절이 조금만 잘못 되어도 습관처럼 내뱉게 된다. 하지만 그럴 때면 어김없이 선생님의 한마디가 들려온다.

"망하는 건 없어요."

생각해 보면 지금까지 뭔가 실수를 하거나 원하는 대로 일이 되지 않았을 때 너무 쉽게 '망했다'라는 말을 했던 것 같다. 실제로 정말 '망한' 경우는 거의 없었는데도 말이다. 망했다는 말은 과거형이 주는 확정적 의미가 더해져 아직 끝나지 않은 상황을 '이미 벌어져서 어쩔 수 없는 일'로 만들어 버린다. 그런 생각이 들면 개선하려는 의지가 꺾이면서 자연스레 포기하게 된다.

처음에는 선생님이 아무리 망하지 않았다고 해도 '망한 거 맞는 거 같은데…'라며 의심을 거두지 못했다. 하지만 그때마다 선생님은 정말 괜찮다고 하셨고, 그 말에 나는 내려놓았던 붓을 슬며시 다시 집어 들었다. 그렇게 시작된 붓질은 포기했던 그림을 다시 살려내곤 했다. 어쩌면 지난 1년간의 미술 수업에서 배운 가장 중요한 것은 살면서 붓을 내려놓고 싶어지는 순간이 왔을 때 다시 붓을 들게 하는 힘인지도 모르겠다.

오늘도 그림을 하나 완성했다. 삐뚤삐뚤 선은 제멋대로이고, 물을 한껏 머금은 색들은 정해진 선 밖을 벗어나 자유롭게 섞여 있지만, 이대로 멋스럽다. 망한 그림은 없으니까.

늦은 가을 날 아빈의 뜰

김정희

가을 색이 완연한 정원은 주인을 닮아
고즈넉하고 평화롭다.
오후 햇살은 정원 곳곳으로 쏟아져 내리고 있다.

어느 시인은 11월을 가리켜
돌아가기엔 이미 너무 많이 와 버렸고
버리기에는 차마 아까운 시간이라고 하였다.

그 아쉬운 마음을 그림에 담아 보았다.

봉선사

전미소

'면형의 집'에서 김선규 수사님의 은혜를 받았다면, 두 번째 전시
회는 용수 스님과 함께하는 명상과 치유가 있는 시간이었다.

열정을 바탕으로 함께하는 사람들의 유대감을 표현하였다.
봉선사 연못에 비친 전시와 갤러리들이 함께하는 절경.
'이것이 예술이구나!'
감탄했다.

괜찮아

월수 스님

2박 3일 드로잉 명상. 메종인디아 전윤희 대표님의 초대로, 베레카 작가님께 배우는 분들과 함께 예술과 명상을 하는 시간이었어요. 너무 좋은 분들과 재미있고 유익한 시간을 가졌지요. 베레카 작가님의 도움으로 저도 두 작품을 그렸어요.

예술과 수행이 다르지 않더라고요. 포기하고 싶은 마음, 대충하고 싶은 마음, 받아들이지 못하는 마음, 완벽주의 마음을 잘 알아차리고 계속하는 마음, 그냥 하는 마음, 깨어 있는 마음과 함께 하려고 했어요. 명상과 똑같이 고요함과 편안함이 있었어요.

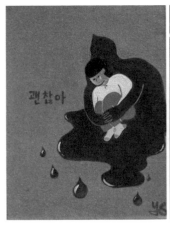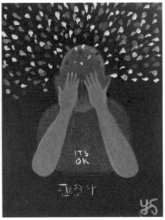

비밀의 숲 봉선사 전시회,
명상 드로잉

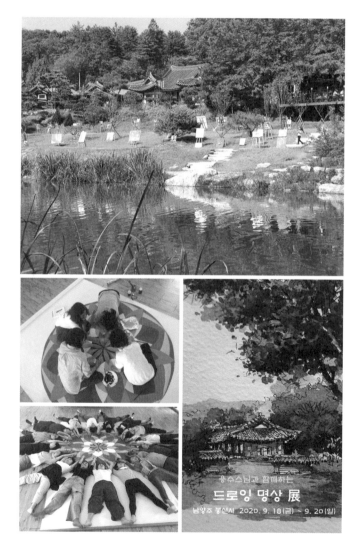

나눔 _ 노인승려복지,
미얀마 코로나19

"누군가 나에게 도움을 요청하면 보석을 발견한 듯이 달려가라."
- 티베트 속담

폭풍 성장을 해온 21명의 105개 작품을 아름다운 천년고찰에 전시했고, 3일간 수많은 관람객들과 깊게 교감하며 41점의 작품을 판매했다. 명상을 지도해 주신 용수 스님의 두 작품 〈생각이 나를 공격할 때〉와 〈슬퍼도 괜찮아〉도 금방 판매되었다.

재료비와 약간의 진행비를 제한 수익금 250만 원을 세첸명상센터의 명상활동을 응원하고자 용수 스님께 전해 드렸지만, 스님은 봉선사의 승려복지와 코로나 때문에 어려운 미얀마 사람들을 돕는 일에 바로 써 주셨다.

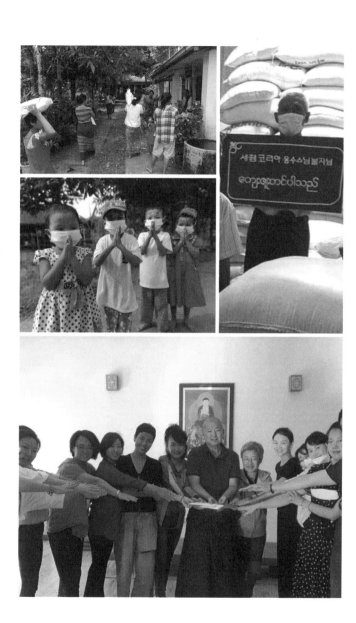

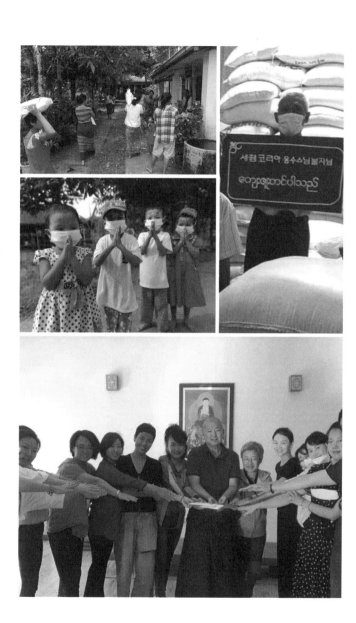

캠핑 드로잉

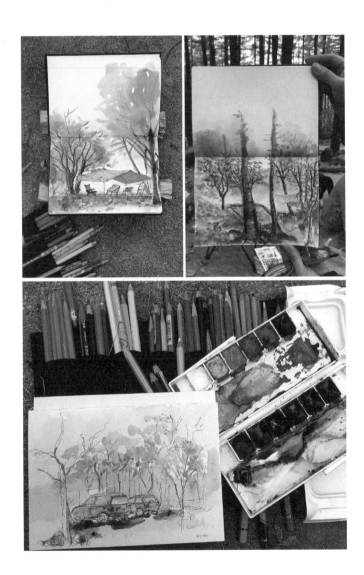

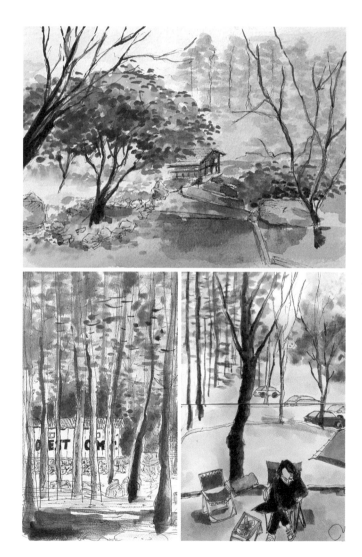

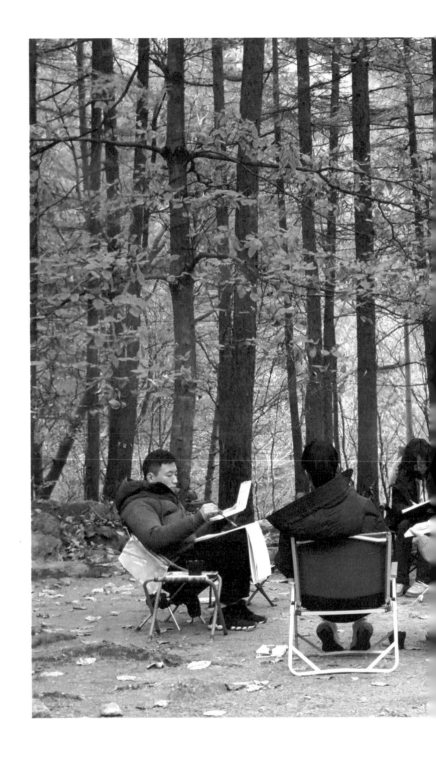

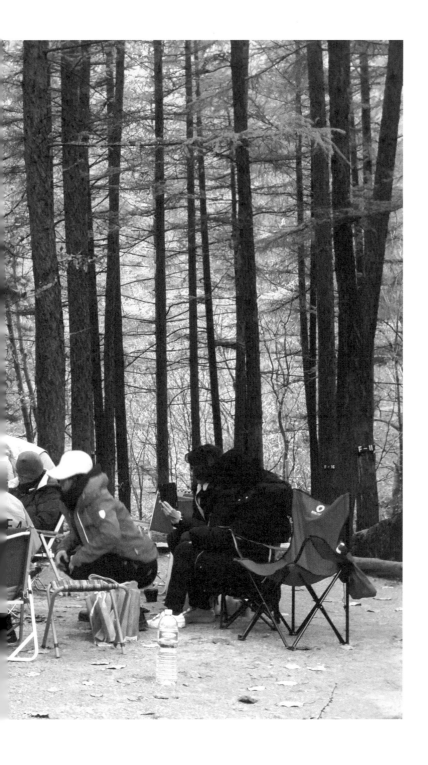

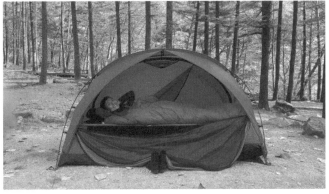

We're Waiting

겨울

Winter

크루즈 전시회
(feat. 코로나의 습격)

이지현

"열심히 준비했으니 후회는 없다."

천주교 '면형의 집', 불교 봉선사에 이어 다음 전시회는 우스갯소
리로 기독교 교회에서 종교 그랜드 슬램을 달성할 줄 알았다. 하
지만 다행스럽게도(?) 연말 파티 분위기를 이어갈 겸 야심차게 크
루즈 선상 디너 전시회로 콘셉트를 잡기에 이르렀다.

이번 전시회에는 커진 스케일만큼 지난번보다 더 큰 캔버스에 도
전했다. 무엇보다 사람들이 갖고 싶어 하는 그림을 그리고 싶었다.
작품 주제를 고민하던 중 어머니가 하신 말씀이 떠올랐다.
"돈이 들어온다는 해바라기 그린 사람은 없니?"
그 사람이 내가 되기로 했다.

무척이나 기대했던 크루즈 전시회는 결국 코로나로 무산되었지
만, 열심히 준비했던 해바라기 그림으로 위로해 본다.

해바라기 한 쌍

해바라기 암수 한 쌍이 다정하게 피었다.
정열적인 노오란 해바라기 옆에
새초롬 새하얀 해바라기
그리고 화사한 나비 한 마리
다른 차원 속에 있는 듯한 나비에
혹자는 매료되어 나비만 보인다고 하지만,
사실은
나비가 해바라기에 매료된 게 아닐까.

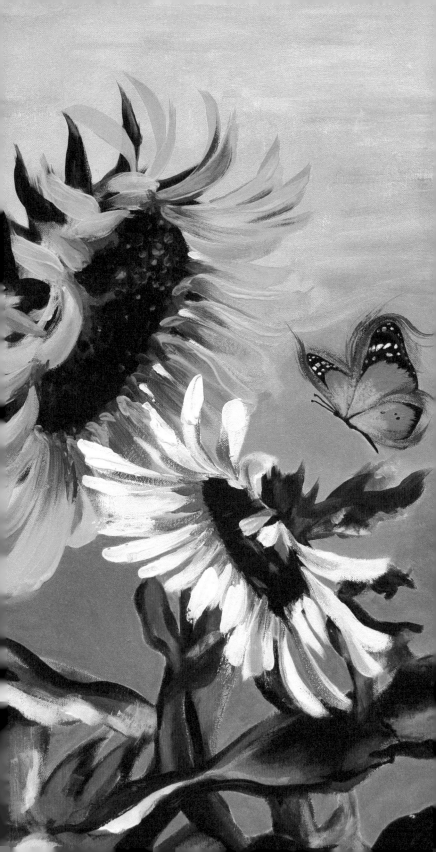

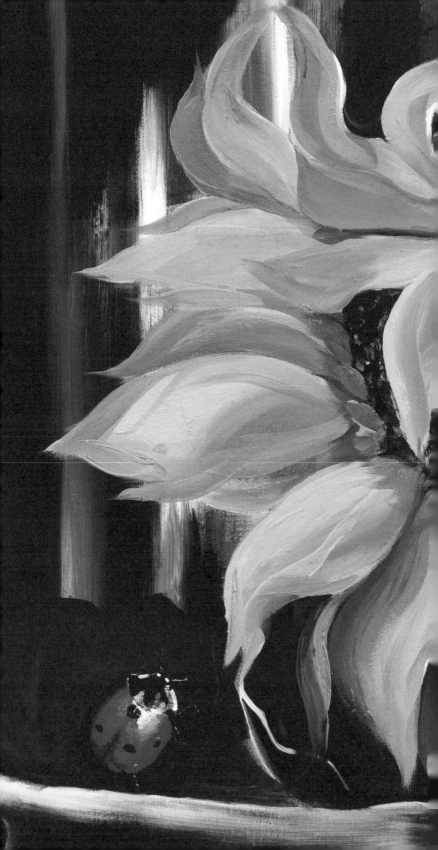

해바라기와 무당벌레

내 해바라기 그림엔
언제나 씨방을 다 드러내지 않는다.
남에게 온전히 나를 드러내지 않아서일까.
무당벌레는 씨방 전부를 바라보고 있다.
해바라기가 유일하게 보여 주는 존재
그래서 해바라기에 반한 걸까.
무당벌레가 유난히 아름다워 보인다.

크루즈 드로잉

위진희

달빛 (moonlight)

내가 있는 곳
네가 있는 곳

내가 있는 시간
네가 있는 시간은 다르지만

내가 바라보는 '달빛'
네가 바라보는 '달빛'으로

나는 너를 보고
너는 나를 본다

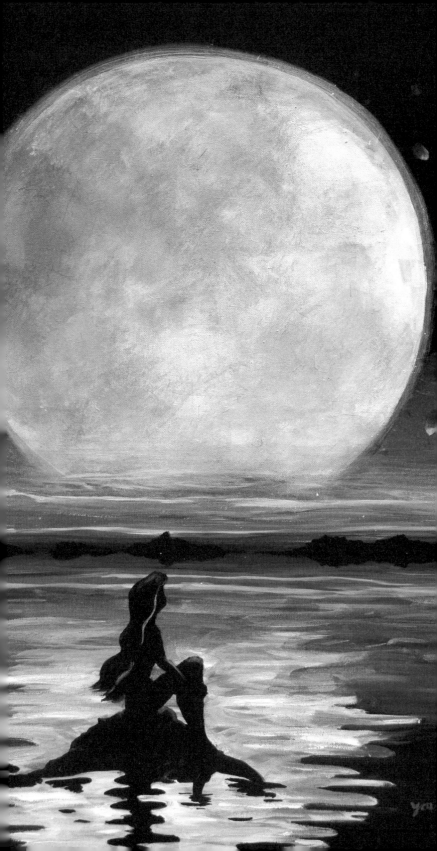

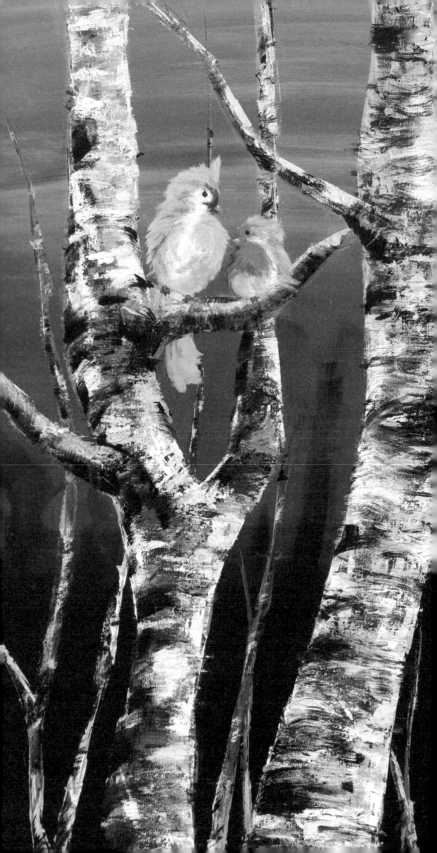

등불

자작나무에 겨울밤이 찾아왔다.

자작나무가 주인공인 줄 알았는데
아름다운 새 두 쌍이 '등불'이 되어
서로를 밝혀 주더니
숲의 빛이 되었다.

세상의 모든 파랑

원지연

깊숙한 곳의 파랑이
잔잔하게 쉬고 있을 때
너무 오래 잠들까 깨워 보았다.

아직
더 많은 파랑을 만나야 한다.
더 깊게 호흡해야 한다.

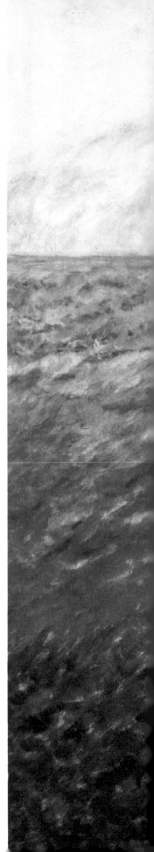

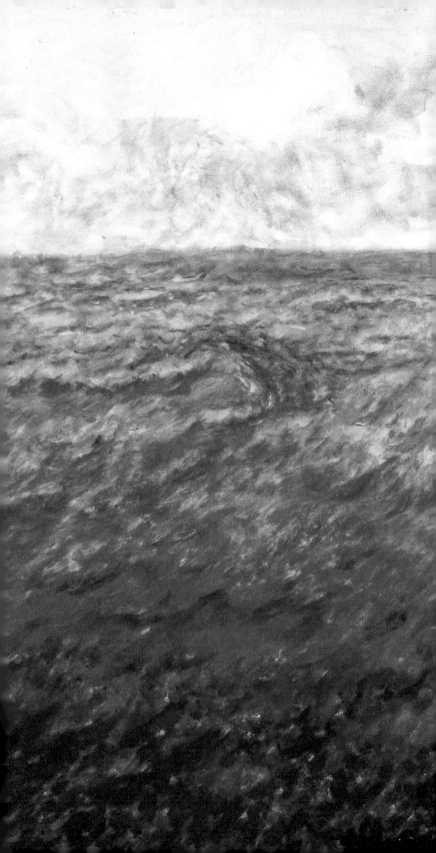

작가라는 노동자
– 벽화작업

손서신(배미기나)

방배동 메종인디아 가는 길목에 자리한 꽃집. 그곳에 걸려 있는 손바닥만 한 내 드로잉 한 점을 보고 신축 사옥 안에 넣을 벽화 (4×6m)를 의뢰해 온 곳이 있었다.

공사현장에서 밤낮으로 작업대와 사다리 위를 오르내리며 보조 한 명 없이 혼자서 작업을 했다. 현장에서 일하는 사람들은 6시면 퇴근을 했고, 나의 고독한 작업은 밤 10~11시까지 열흘이 걸려서 끝이 났다.

동네에서 사다리도 구해 주고 바리바리 집 밥을 싸들고 왔던 자림 과 주니어 민주. 물감이 모자라 지원요청을 하면 열 일 제치고 달 려온 청강, 미소, 진희, 규혁 님. 마지막 마무리 작업 날, 모든 걸 끝 내고 허탈함에 우울했을 시간에 불쑥 찾아와 뒤처리를 도와주고 인증샷을 남겨 준 조이 님. 우리 드로잉 팀이 응원해 준 덕분에 멋 진 벽화 작업은 함께 그려낸 내 인생의 역작으로 남아 있다.

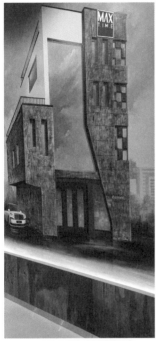
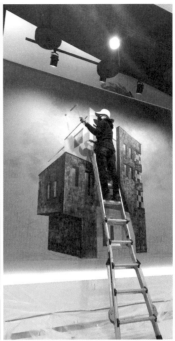

고래상어 자화상

이진희(청강)

이 덩치 큰 바다 속 동물은 고래상어다. 상어다!
보기에는 고래 같다. 그래서일까?
실제 성격도 고래처럼 유순하다.

그런데 왜 '고래'상어일까?
혹시 고래가 되고 싶었던 건 아닐까?
겉으로 보이는 무서운 이미지가 싫어서
고래처럼 위장 진화했을까?
아니면 그 반대로 유순한 척하다 모두 잡아먹을
심산이었을까?
내 마음대로 상상해 보았다.

여기까지 생각이 닿자 이 상어에게서 나의 모습이 보였다.
늘 차갑고 때로는 센 언니로 보이지만
정작 나는 여리고 소심하다.
하지만 고래상어와는 다르게 센 척 포장하는 걸 더 좋아했다.
그것이 나를 위한 보호막이라고 생각했던 것 같다.

그러던 어느 날 나를 숨기고 억지웃음을 짓는 것이
얼마나 쓸데없는 일인가, 하는 생각이 들었다.
왜 힘들게 살고 있지 하는 생각….
그러면서 있는 그대로의 나를 보여 주며 살자,
내가 좋아하는 일을 하고
좋아하는 생각을 하고
억지로 만든 감정에 휘둘리지 말고
나를 인정하는 법을 배우자,
그렇게 생각하니 마음이 편해지기 시작했다.
오늘도 나는 나를 위로해 주는 그림을 그려 본다.
고래상어는 그림을 그리는 동안 나에게 치유와 위로가 되어 주었다.
그래서 내 그림을 보고 위로받는 사람들이 조금이라도 생겼으면
좋겠다는 작은 바람을 가져 본다.

나를 인정하고 사랑하는 방법을
드로잉으로 한 번 더 배워 가는 중이다.

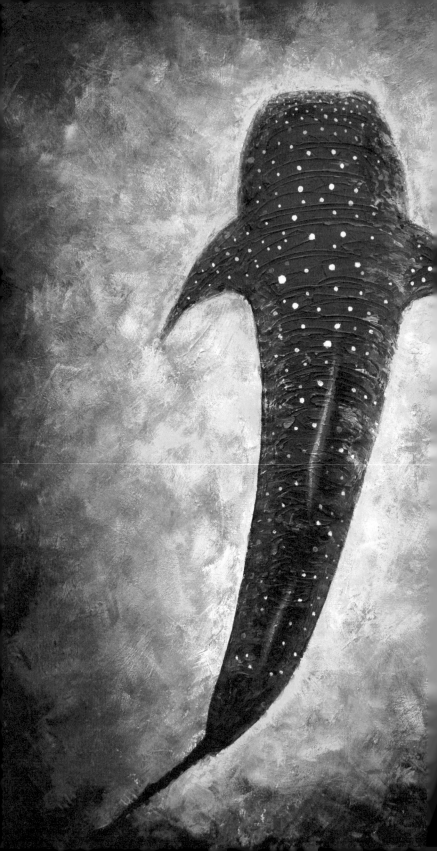

겨울 속 사슴

김희숙(미리내이)

텅 빈 겨울 속으로 들어간다.
아무도 없다.

한참을 지나면

　·

　·

　·

　　　　나타난다.

지나간 후회의 속삭임들
붙잡지 못했던 설레임들

속삭이던 산을 뒤로하고 내려오면
누군가 나를 바라보는 것 같아 돌아본다.

겨울을 맨발로 딛고 서 있는 어린 나
모른 척 서둘러 두고 나온다.

텅 빈 겨울이 된 내 모습을
저 멀리 사슴이 조용히 바라보고 있다.

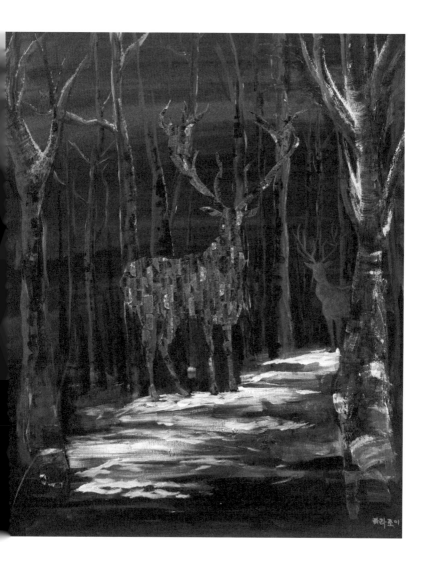

거기 나무

김희숙(마니큰이)

거기 그 나무는
내 나이보다 오래 그 자리에 서 있었다.

아마 스쳐간 사람들은
그 자리 늘 그대로라고 말하겠지.

바보

너는 매일 이렇게 달라지는데
밤마다 비바람 고스란히 품어
네 피부에 상처를 남기지.

너를 가만히 안으면 가벼운 떨림이 느껴진다.
오랜 세월 지녔던 울음을 터트리는 건지도 모르겠다.

조난 _ 한강 크루즈 전시회

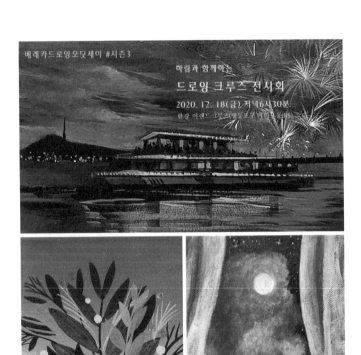

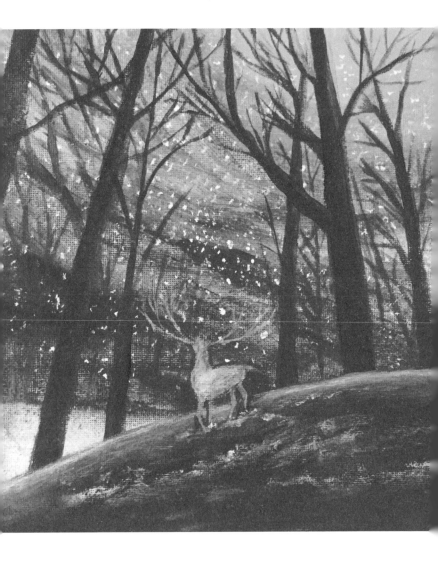

Happy Drawing

그리고 다시 봄

and Spring

생애 첫 초대 전시회

이지혁

생애 첫 초대 전시회를 가질 수 있는 기회가 주어졌다. 진정한 작가로 등단한 것 같은 설레임. 훗날 영광스러울 인생의 한 페이지를 멋지게 장식하고 싶었다.

베레카 선생님께서 이번 전시회의 유일한 펜 드로잉 작품을 나에게 권유하셨다. 기대를 저버리고 싶지 않았다. 하지만 사진에 담긴 심히 정교한 건물을 보는 순간 걱정이 앞섰다.

신기한 일이 벌어졌다. 그리는 중에도 내가 그린 게 맞나 싶은 의구심이 들었다. 마법에 씐 듯 그려나가다 보니 행여나 그 마법이 풀릴까 드로잉을 지체할 수 없었다.

과정은 참으로 고됐다. 하지만 예전의 섬세한 그림을 그릴 때와는 분명 달랐다. 틀에 박힌 선에 집착하기보다 한 선으로 그리기 위해 내 손이 가는 대로 맡겼다. 고된 만큼 디테일이 완성되면 될수록 그 짜릿함은 이루 말할 수 없었다.

노력과 시간은 배신하지 않는다는 걸 새삼 느낀다. 그동안 드로잉을 하고 전시회를 준비하는 과정에서 작게나마 인생을 배웠다. 우연히 만난 제주도에서 쏘아 올린 공이 '베레카 드로잉 오디세이'와 함께 기적이 되었다. 앞으로 얼마나 많은 기적들이 우리를 기다리고 있을까.

여행 ing

위진희

따스한 봄날 여수
가족여행이 시작되었다.

평범한 순간이
특별한 순간이었다는 것을
알았을 때는
여행을 마친 후였다.

어땠을까
마지막임을 알았다면…
순간을 더 소중하게 여겼을까.

오히려
몰랐기에 웃기도 하고 투닥거리기도 하는
세상 가장 소중한
평범한 여행을 할 수 있었다.
평범하다는 것은
소중한 것임을
다시 한 번 알게 되었다.

평범한 날을 드로잉으로 남기면
특별한 날이 되고,
끝이 아닌
또 다른 여행이 시작된다.

그렇게 우리 가족 여행은
ing 진행 중이다.

그렇게 나의 모든 여행은
드로잉과 함께
ing 진행 중이다.
'여행 중'

21.2.20

선물 같은 제주 한 달 놀이

김정희

2021년 3월 제주는 나의 놀이터가 되었다. 마음 맞는 친구들 몇 명과 제주에서 같이 지낸다. 올레길을 걷고 오름을 오르거나 맛집 과 예쁜 카페를 탐방하는 등 신나게 놀며 특별한 날들을 보내고 있다. 나는 그 소중한 추억들을 여행책과 그림책에 조금씩 그려가 고 있다.

제주놀이 첫 번째 장소는 라탄 공방. 우리는 각자 원하는 모양의 가방과 트레이를 만들고 나서 공방식구인 강아지 '설탕'과 함께 단체사진을 찍었다. 사진 속 친구들 모습이 검정 돌담과 초록의 동백나무 그리고 비온 뒤 낮게 내려앉은 구름과 어우러져서 어찌 나 제주스럽던지. 그 날의 풍경을 고스란히 담아 보고 싶었다.

이곳에서 지내다 보니 제주의 날씨는 우리의 삶과 꼭 닮아 있다는 생각이 자주 든다. 비바람 같은 힘든 일을 이겨내고 나면 햇살 같은 아름다운 시간들이 주어지는 걸 보면 말이다.

여행을 하면서도 조바심을 내고 있는 나를 발견할 때가 종종 있다. 지금 있는 자리에서 여유를 찾는 연습을 조금 더 해야 할 것 같다.

가장 헛된 날은 웃지 않는 날이라고 한다. 오늘도 나는 친구들과 환하게 웃으며 제주도 구석구석을 걸어 다니며 노는 중이다.

제주, 그리움

위지현

군 입대를 앞둔 아들은 자주 쓸쓸한 뒷모습을 보였다. 아니, 제주의 바다가 쓸쓸함을 더해 주는 것도 같았다. 아들은 미래의 불안함이나 세상과의 단절에 대한 두려움을 파도에 쓸어 보내려는 듯 주로 바닷가를 다니며 바다멍의 시간을 가지자 했다.

둘이서 함께했던 제주의 3일 동안 아들은 군 입대를 준비하며 스스로를 정리하고 있었고 나는 나대로 그런 아들의 모습을 눈에, 가슴에 흠뻑 담았다.

그 후 드라이브 스루 방식으로 아들을 군 훈련소에 들여보낸 뒤로 5개월이 넘도록 아직 만나지 못하고 있다. 코로나 탓이다. 이제 다시 그 제주에서 아들과 함께 바라보던 바다를 향해 마음으로 빌어

본다. 건강하게 군 생활 잘 마치고 오라고. 한층 더 성장해 있을 아들의 모습을 그려 보며.

이렇게 지금의 제주는 그리움이다. 처음 화폭에 제주를 담던 때는 아픈 몸을 쉬어 주는 공간으로 보이는 대로 그렸고 그 다음은 아들의 모습을, 지금은 그리움을 담아 본다. 시간의 흐름에 따라, 마음의 흐름에 따라 그림은 달라진다.

5月 꽃이 피다

위진희

꽃은 세 번 핀다고 한다.

봄(春)에 한 번
눈(目)에 한 번
마음(心)에 한 번

봄에 핀 꽃은 겨울에 지고
눈에 핀 꽃은 잊히지만

마음에 한 번 핀 꽃은
나를 꽃피우게 한다.

그 순간이 참 행복했음을

원지연

나의 첫 드로잉 여행 때는 가져간 노트에 내키는 대로 그렸다. 고대 문명이 그대로 멈춘 듯한 바라나시, 무질서 속에서 자신을 드러내는 델리, 왕과 주변 사람들의 역사가 스며 있는 성과 건축물들. 모두 낯설어서 더욱 아름다웠다. 오래된 유럽을 간직한 리스본도 매혹적이었다. 보이는 대로 시간 나는 대로 드로잉 노트를 펼쳐 그리던 그 순간이 참 행복했음을 지금에야 안다.

나는 멋진 남자보다
멋진 건축물 앞에서 더 설렌다

손상신(배려재니)

30여 년 전 인도네시아에서 살고 있던 친구와 유레일패스를 들고 한 달 동안 유럽 배낭여행을 할 때, 스페인에서 사그라다 파밀리아 성당을 만났다. 현실감 없는 어마어마한 스케일에 압도당했었는데….

2018년
나의 버킷 리스트 "드로잉하며 세계를 여행하자"로 떠난 유럽에서 다시 만난 파밀리아 성당. 한 발자국을 뗄 수 없었고 숨이 턱 막히고 가슴이 쿵 내려앉으며 눈물이 흐르는 감동이었다.

그 출렁거림을 드로잉으로 그려 냈고,
지금도 그 작품을 보면 그날의 떨림과 설레임이
나를 흔들어 댄다.

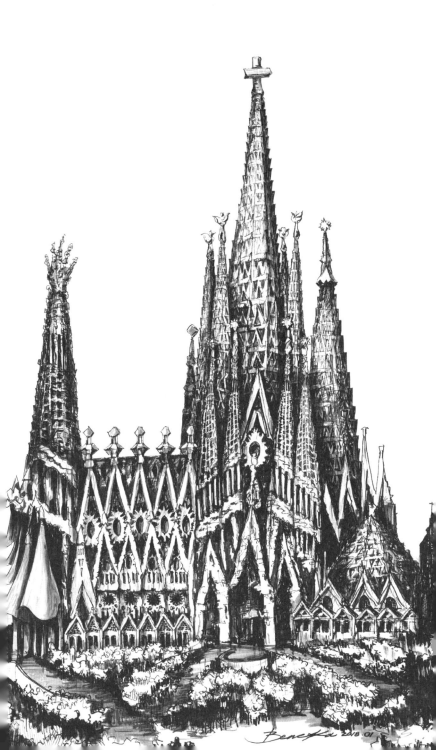

나의 미코, 우리들의 미코

손순호

반려견의 생은 길어야 20년. 보통은 15년 정도 살면 오래 살았다고 한다. 2014년 4월 15일생인 미코는 2021년 8살이 되었다. 사람 나이로 48살쯤 되었을까? 20년 산다고 봤을 때 미코와 함께할 날이 길어야 십이삼 년 남았다.

내 인생이 10년 시한부라는 걸 알면 난 어떻게 살아야 할까? 미코의 버킷 리스트를 하나씩 만들어 볼까 한다. 나의 버킷 리스트이기도 하다.

1. 언제나 함께하기
2. 놀아 주기
3. 화내지 않기
4. 여행가기
5. 눈 마주치기
6. 대화하기
7. 이해하기
8. 사랑하기
9. 더 사랑하기
10. 더, 더 사랑하기

어쩌면 지금까지 미코가 나에게 해오고 있던 것들이다. 나를 조건 없이 무한으로 사랑해 주는 이 아이를 생각하며, 그 사랑을 받아 주고 더해서 전하고픈 마음으로 그리고 있다.

미코의 눈을 보고
머리와 등을 쓰담쓰담하며
발끝까지 다 눈에 담아 캔버스에 옮기고 있다.
모든 날, 모든 순간, 사랑하고 싶다.
받은 사랑에 보답하고 싶다.
후회 없도록 함께하며 계속 담아가고 싶다.
내가 사랑하는 또 나를 사랑하는 모든 이에게 미코에 대한 마음을 함께 전한다.

바람결에 흩날리는

전민경

그림이란 그저 박물관에나 걸려 있는 정형화된 선과 색으로 채워진 작품이라 생각했다. 그런 나에게 드로잉 수업은 그림을 가까이 느끼게 하는 시간이었다. 지난 2020년부터 현재 2021년까지 코로나 팬데믹 속에 일상이 멈춘 나와 우리들에게, 길잡이 베레카 선생님과 함께했던 드로잉 수업은 작은 기쁨으로 다가왔다.

쉽게 싫증을 잘 내고 진득하지 못한 내가 매주 정해진 할당량의 수업과 숙제도 어렵게 해결(?)해 나가던 와중에 시즌마다 준비하는 공동전시회는 큰 부담이었다. 그러나 기본기부터가 부족한데도 매주 과제들을 차근차근 익혀 나가면서 어느덧 완성한 내 작품들을 보면 감격스러웠다. 이렇게 스스로 시간을 들이고 집중해서 무언가를 이룬 경험이 있었나, 정말 뿌듯한 성취감을 느꼈다. 함께 배우는 이들의 실력에 감탄을 금치 못하는 사이 어느샌가 얼추 비슷하게 그려나가는 나의 손끝에서, 재미를 붙여 가는 나를 보며 깜짝깜짝 놀라고 있다.

그동안 그냥 그런가 보다 하고 지나쳤던 풍경과 건물들이 화폭에 담을 대상으로 비춰져 아주 흥미롭게 그려 나가는 중이다. 1년간의 과정을 마무리하는 이번 전시회에 우연히도 처음 시작과 마지막을 꽃을 주제로 그림을 그렸다. 바람결에 흩날리는 푸른 꽃줄기

를 보며 현재의 답답한 생활 속에 조금이나마 치유의 향기를 느낄
수 있으면 좋겠다.

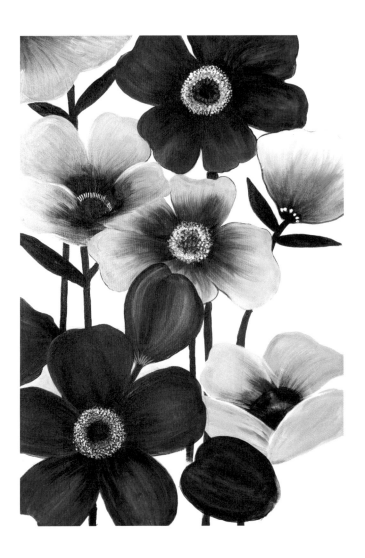

Marina

진미소

Marina를 다섯 번쯤 반복해 보면
Marina, 말ina, Mari나, 말이나, 말이 나.
자화상이다.

나는 비행소녀이자 승마소녀다.
항공사 승무원으로 비행을 하고
비행기에서 내리면 말을 탄다.
15년이 흘러 이제는 소녀라는 말이 부끄럽지만….

나의 꿈이던 비행을 지탱해 준 것은 말이다.
승마를 하고 감기 한 번 걸리지 않았다.
잡생각을 하면 말 발걸음이 삐뚤거린다.
그렇게 말은 나의 몸과 마음을 지켜 주었다.

때로는 눈으로 교감하고
때로는 마음으로 소통하고,
내가 말이 되고
말이 내가 되고,
우리는 그렇게 서로를 사랑했다.

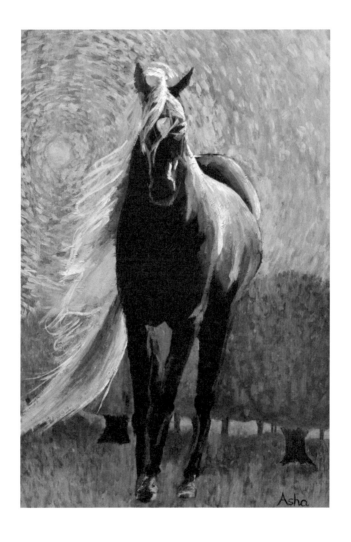

이게 나인 것을

박재희

겨우내 얼었던 땅 위 나뭇잎 층을 뚫고, 연한 연둣빛으로 피어난 새싹들이 따뜻한 햇살을 즐기는 봄이다. 이 새싹 같던 시절이 지나고 어느덧 인생을 정리할 시간에 도착해 있는 나를 돌아본다. 항상 꿈 꿔왔지만 생활이라는 의무 때문에 언제나 미뤄둘 수밖에 없어서 가슴 깊은 곳에 덮어 놓았던 것이 그림이었다.

그렇게 잊고 지내던 어느 날 예고 없이 '베레카 드로잉 오디세이'를 만났다. 그리고 또 다른 나를 만났다. 아니, 나뿐만 아니라 가족들과 친구들을 발견하는 계기가 되었다. 매시간 멈칫멈칫하던 나를 격려하며, 부드러운 리더십으로 한 발 한 발 앞으로 이끌어 주신 선생님과 수업 동기들. 그분들이 없었다면 과연 시작이나 할 수 있었을까. 아직도 하고 있었을까. 드로잉 오디세이 모든 분들께 늘 감사드린다.

어느덧 4분기 수업. 연필, 펜, 수채, 아크릴, 파스텔, 먹물 등을 단독으로 때로는 혼합하며 어떤 표현이 나올까 두려움으로 그려 나간 많은 연습지들은 가벼움, 무거움, 기쁨, 열등감, 만족감을 주었다. 열심히 치열하게 살아온 인생을 정리할 지금, 새로 시작한 그림은 나에게 따뜻하고 풍요롭고 매력 넘치는 시간을 주고 있다. 숙제도 제대로 안 하고 늘 선생님의 가르침만을 바라는 불량학생

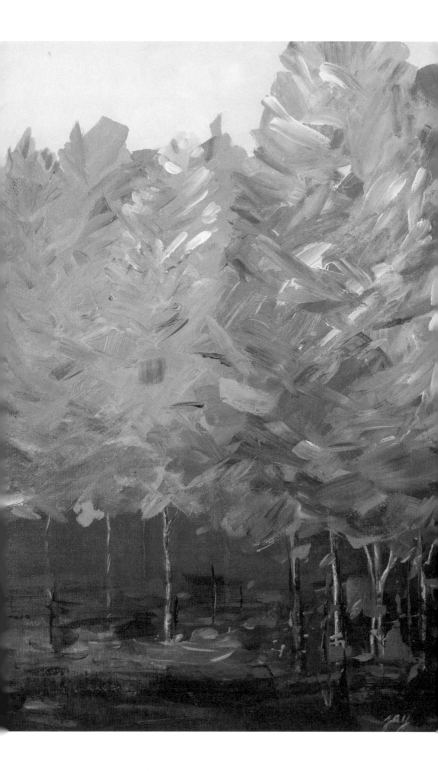

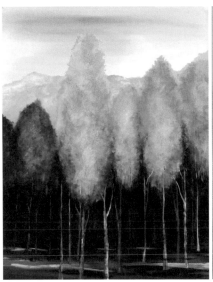
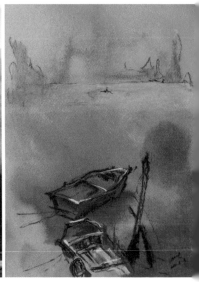

이었지만, 열심히 수업에 참여하여 최소한의 예의를 지키려 했다. C⁺학점 목표, 진급 목표.

아크릴 수업의 마지막 작품으로 나무를 선택했다. 붓 칠 기술을 하나하나 습득하며 색 배합을 따라했다. 2주 내내 그림을 그리느라 식구들 저녁을 배달시키고 주말에도 작업을 하느라 대상 포진에 걸려 고생도 했지만, 그래도 완성된 나무들은 숲만큼이나 나에게 청량감을 준다.

구석구석 미흡한 붓 칠과 부족한 색감 표현으로 부끄러운 작품이지만 지금 나의 수준을 그냥 공개한다. 어떠한가, 이게 나인 것을.

고래, 자유의 상징

이진희(청강)

드로잉을 시작한 일은
미래의 내가 잘 했다고 회상할 일 중 하나일 것이다.

드로잉을 시작하고 나 자신을 다시 알게 되었다.
'내가 이런 곳에 관심이 있었나.'
'내가 이런 색들을 좋아했었나.'

이번 작품의 소재는 고래다.
고래를 선택한 이유는 간단했다.
좋아하는 가수가 부른 노래 제목이기도 했고
바다 속 동물 중 크고 웅장해서 좋았다.

그림을 그리는 것은 여러 의미가 있겠지만
내게는 이상의 표현이다.
고래는 자유의 상징이다.
그래서 고래가 더욱 매력적으로 느껴졌고
더욱 고래에 집착했는지 모른다.

나는 아직도 애타게 자유를 갈망하고 있다.
하지만 자유를 표현하기는 쉽지 않았다.

네모난 캔버스에 나의 자유가 얼마나 잘 표현될까.
의문의 시간도 있었다.
하지만 앞으로 의문은 서서히 줄어들 것 같다.
고래가 형체를 드러낼 때쯤
희열이 그 의문을 덮는 것을 느껴 보았기 때문이다!

어느 날 문득 오디세이 호에 몸을 실어 일 년째 항해 중인 나는
이제야 일상처럼 자유로운 드로잉을 즐기기 시작한 것 같다.
이것이 내가 드로잉을 통해 얻어야 할 진정한 자유가 아닐까?

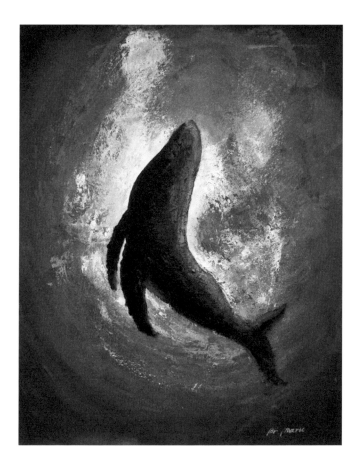

나눔갤러리 블루 전시회

'베레카 드로잉 오디세이'가 1년의 항해 끝에 '나눔갤러리 블루'에서 2021년 5월 한 달간 전시 초대를 받았다. 어려운 기성 작가들과 장애 어린이, 청소년 작가들을 돕게 되었다. 아름다운 5월에 나눔의 꽃이 만발하길….

아울러 일 년간, 이 멋진 드로잉 항해 동안 드로잉 재료를 전폭 지원해 준 파버카스텔에 감사드린다.

바람이 부는 곳으로
– 드로잉 트래블러

원지연

'베레카 드로잉 오디세이'를 시작한지 1년이 되었다. 처음에 올라 탈 때는 이름처럼 오디세이가 될 줄 몰랐다. 가만히 앉아서 종이 위에 혹은 캔버스 위에 펜과 붓을 놀리면 될 줄 알았다.

그림을 그린다는 것은 멈춰야 가능한 일이다. 하지만 그 멈춤은 내가 움직이고 흘러 다니는 사이에만 존재한다. 호흡의 들숨과 날 숨처럼 우리는 흐르고 멈춘다. 멈춰서 그리는 것들은 내가 움직였 을 때 만난 것들이다. 그것들이 내 안에 스며들어 말을 걸 때, 나는 비로소 멈추어 그릴 수 있는 것이다. 우리 '베레카 드로잉 오디세 이'의 1년은 그렇게 움직이고, 만나고, 멈추며 그림 그리는 한 해 였다. 그리기와 전시회, 작은 여행들, 또 그리기….

이제 1년, 바람이 부는 곳으로 가려 한다. 목포, 반도의 땅끝, 발 아 래 작은 섬들이 포근하게 감싸 주는 곳. 온 몸으로 거센 바람을 막 아 부드럽게 만들어 주는 섬들. 그 너머 먼 바다와 두려운 미지의 세계가 있는 곳.

바람 앞에 서 보니, 바람은 우리 베레카 드로잉호를 더 멀리 밀어 내려고 한다는 걸 알았다. 나는 오랫동안 '저항하지 말고 내맡겨

라.'라는 말을 마음에 새기고 살았다. 쉽지 않았다. 바람이 불어오는 곳을 원망했고 원인을 따졌으며 피할 이유를 둘러댔다. 내 손에 쥔 것을 날려 보내지 않으려고 더 꽉 움켜쥐었다. 바람은 때론 속삭이고 때론 정신없이 몰아대며 내게 말했다.

'내게 맡겨 봐.'

손안에 든 꽃잎이 움켜쥘수록 짓이겨지는 것을 보고야 비로소 손을 열었다. 바람에 내맡겨 멀리멀리 날아가는 꽃잎들에 세상이 아름다워 보였다.

바람이 부는 곳에서 다시 떠난다.
우리들의 드로잉 오디세이.
한 발 한 발 성큼성큼,
아름다운 멈춤을 위하여!

저마다의 속도와 양만큼

전원희(그림)

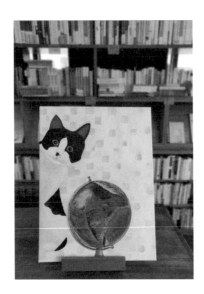

코로나19 덕분에 출판 편집장으로 경계를 확장했어요. '처음'이라는 산은 히말라야보다 더 높은 것 같았지요. 이번 '두 번째' 산은 저 만큼 가까이 있지만 쉽게 오르기 힘든 뒷동산이라고 할까요. 며칠 밤낮 키보드 위를 또각거리며 마우스를 꽉 잡고 작업하느라 오른손이 왼손보다 두 배 정도 두툼해졌어요.

봉선사 명상 드로잉 전시회에 '미카의 여행책방'이라는 주제로 작품을 내어 봤어요. 드로잉 팀에서 맨 꼴찌였지요. 옆에서 많이 가르쳐 주시고 도와주셔서 가능했지만, 기획이 절반이란 생각도 해봤어요. 시작이 절반이란 말처럼요.

말캉말캉한 고양이 미카의 모습, 30여 년 전에 언니한테 생일선물로 받은 지구본에 인도 네팔 스리랑카 부탄 히말라야 산맥을 그리면서 또 한 번 신기했습니다. 저도 드로잉을 할 수 있더라구요!

"그대가 할 수 있는 것, 아니면 할 수 있다는 생각이 드는 것, 뭐든지 상관없다. 그런 일이 있다면 바로 시작하라."
- 괴테

Drawing Odyssey ①

일 년 전 오늘, 붓을 처음 잡았습니다

1판 1쇄 발행
2021년 5월 1일

펴낸이 전윤희
기획 손상신(베레카), 전윤희(자림)
글·그림 권미소, 금정화, 김효자, 김희숙, 박재희,
 손상신, 손순효, 원지연, 유지현, 유진희,
 이규혁, 이지홍, 이진희, 전미정, 정민경
디자인 원숲
펴낸곳 메종인디아
주소 서울시 서초구 방배로 23길 31-43 1층
전화 02-6257-1045
ISBN 979-11-971353-1-6

홈페이지 www.maisonindia.co.kr
전자우편 chunyunhee@gmail.com
출판등록 979-11-971353-0-9(07910)

값 10,000원